綁架地球人

U0037415

若埃爾·溫特勒貝爾
Joelle Wintrebert

1949年生於法國的軍港——土倫。從小就愛科幻小說和新聞寫作。後來致力寫作,發表小說、文集以及電視劇本並獲獎。喜歡荒涼粗曠的自然風光,愛吃桑葚做的果醬。

伊夫·夏朗德
Yves Chaland

1957年出生。從美術學院畢業之後,便從事圖書插圖、漫畫和廣告製作。他所繪製的「少年阿爾貝歷險記」系列叢書榮獲比利時最佳漫畫獎。他還爲兒童小說繪製插圖,1990年逝世。

ⒸBayard Éditions, 1994
Bayard Éditions est une marque
du Département Livre de Bayard Presse

綁架地球人

文庫出版

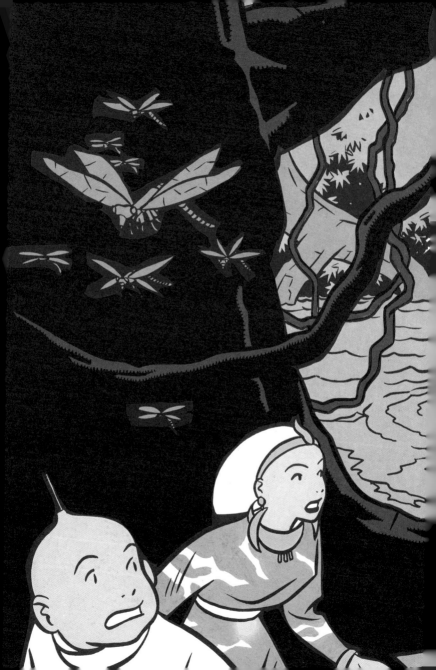

1

潘卡爾星球

　　兩個孩子躲在湖邊的竹林裡，正在偷看一隻恐龍洗澡。那隻動物正發出口哨般的尖叫聲，來抒發自己快樂的心情，並且用大尾巴戲水，濺起一朵朵的水花，在陽光下熠熠閃爍。

　　小女孩朝著被浪花浸濕的湖岸爬了過去。這時，輕輕地颳起了一陣風。小男孩低聲說道：「妳發瘋了！妳離牠太近，風會把妳身上的味道吹到牠那裡去，到時候妳就完蛋了。」

　　她輕蔑地對他說：「那又怎樣？你該不是想對

5

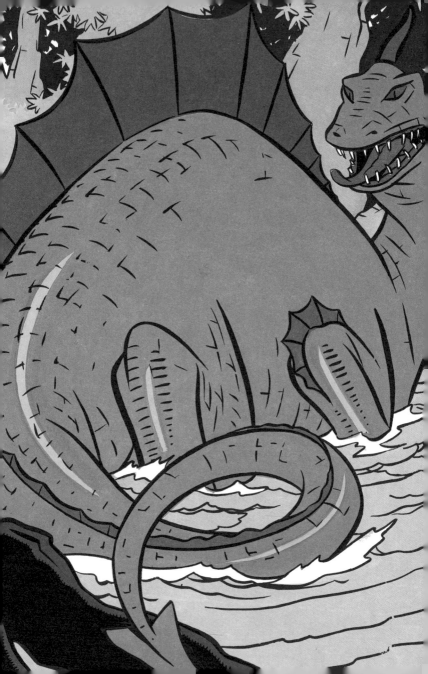

我說你害怕了吧！」

　　她的伙伴輕輕說道：「小聲一點！妳幹嘛大聲嚷嚷！這下好了，牠一定發現妳了！」

　　這時恐龍正好朝他們轉過頭來，下額直淌著口水。一陣風帶著孩子的體味，飄到了恐龍的周圍。

　　恐龍使勁地用鼻子向四周嗅一嗅。最後，牠確定附近有人，於是發出了低沉的吼叫聲，尾巴在湖中擺動，濺起陣陣水花。

　　這隻恐龍在牠的族羣中素有賽跑冠軍的美稱，所以儘管他們與恐龍保持一段很長的距離，而且當孩子們察覺恐龍已經發現他們時，一點也不敢遲疑，拔腿就跑；但是恐龍的速度非常快，當他們快要跑到花園裡的一棟房子時，身後傳來那隻怪獸噴出的、熱呼呼的鼻息。突然，小女孩被地上的一根樹枝絆了一下，摔倒在花園的草坪上。

　　她吸了一口氣說：「啊！完了！」

　　她嚇得直發抖，朝恐龍轉過身去，心想這傢伙這麼大的個子，會不會把她踩扁。

　　其實，這只是她遊戲的一部份而已。因為這隻

恐龍是她家養的寵物，而且她知道，當恐龍快要撞上她時，會先把身體閃開躲開她，然後才停下來。牠好不容易在離她不到一公尺遠的地方停住，爪子用力插入土中，讓巨大的身軀減速。由於用力過

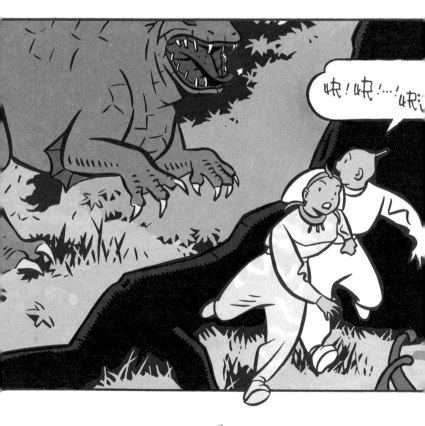

猛，使得牠那鋸齒形的脊背一直冒著汗，所以在停下來之後，就癱坐在地上，長滿獠牙的大嘴一張一合，不住地發出低沉的吼聲，聽起來像是失望的嘆息。

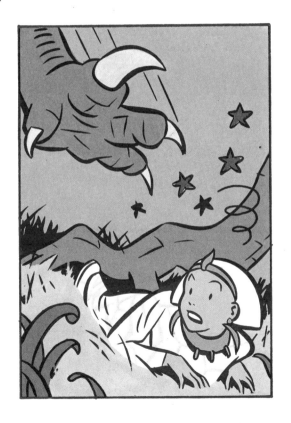

牠那樣子非常滑稽，小女孩看得大笑起來。

小男孩在房子門口喊她，一臉不高興的樣子。

他警告道：「妳媽媽來了。她很生氣地說找了我們兩個小時了，我要是妳就不會再胡鬧下去。」

過了一會兒，一位少婦從房子裡走出來。她的臉氣得發白，咬著嘴唇，兩手交插在胸前，走到女孩面前，用生氣的語氣說道：

「麗拉！妳最好能說出一個正當的理由，為什麼卡雷爾沒戴他的影像手鐲？」

「可是，媽媽，是妳允許我不用戴手鐲的。」

「條件是卡雷爾必須陪著妳。但是妳竟然也讓他摘下手鐲！」

「我已經十一歲了，不再是個小孩。所以沒有必要隨時讓妳知道我在哪裡呀！」

「聽著！麗拉，我不會再重複第二遍。我不許妳不戴手鐲就離開這個房子，而且我要隨時知道妳在什麼地方。這不僅是因為方便，也是為了妳的安全。即使妳和動物在一起，沒有任何危險，但是在玩耍時也可能會受傷。再說，妳剛剛讓我浪費了兩

個小時找妳。要不是因為阿龍在後面追妳，到現在我還在找呢！我總不能靠一條恐龍來找妳吧！尤其在我馬上要和妳父親出門旅行的緊要關頭。」

「又要走了！」

她說這句話時，憂傷的心情明顯的比驚訝和氣惱還多。母親注意到這一點，語氣緩和了下來。

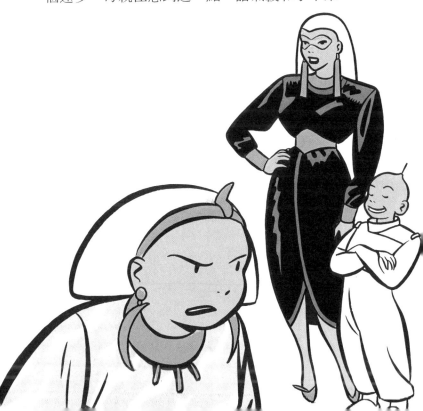

「寶貝，我們必須去地球一趟。這件事非常重要啊！」

「那就帶我一起去……」

「親愛的，妳明知道這是不可能的。」

「我不想一個人孤零零的留在這裡。」

「小麗，妳還有卡雷爾、奧林普、史維斯特，還有妳的娜努呢！妳把他們都忘了嗎？在我們回來之前，他們都會陪著妳的。我們保證盡快趕回來，這件事情我們已經計畫好久了，絕不能再拖下去。好了，我的小麗，不要這樣！去向爸爸告別。」

他們又出門了，沒有帶她一起去。麗拉生氣地大吼一陣，以發洩心頭的苦悶。要是能選擇自己的父母，她絕不會要這一對歷史學家夫婦！為了研究地球的過去，他們有一台能使時間倒退的機器，常常在時間的長河中旅行。而一個才十一歲的小女孩，是不會被允許跟著他們一起去做時光旅行的。如果是生活在地球或者地球的某個殖民地，有時不

和父母在一起根本不算什麼。可是，現在是住在潘卡爾星球上，一個運行於火星與木星之間的小小世界，就像一座荒島！而這座島，是絕不可能靠游泳就能離開的。

麗拉像個被關在籠中的困獸一樣吼叫著。

卡雷爾說道：「妳已經整整喊了十五分鐘了，會生病的！」

她大聲反駁道：「閉嘴！我現在心情不好，少廢話。」

卡雷爾無可奈何地聳聳肩，很沮喪地垂下頭。

麗拉轉過身，走到陽台上，心裡的怒火在燃燒著。後來想到，幹嘛要對一個機器人發怒呢！才稍微平靜一點。

就在這個時候，忽然下起一場暴雨，空氣中充滿了被雨水浸濕的泥土芳香味。麗拉決定出去散散步。卡雷爾看到她要出門，就問道：「妳去哪裡？」

她衝著他叫：「你管不著！別再扮演保姆的角色了。」

「妳媽媽命令我跟著妳啊！」

「你看，下這麼大的雨，你的電路一淋濕就會壞掉的！」

「那妳呢，妳會感冒啊！傻瓜！」

「沒關係！什麼病都敵不過電腦百寶藥箱。」

麗拉三蹦兩跳地就消失在灌木叢裡。卡雷爾如果要跟著她，首先得找到她才行。

起初，麗拉還以為卡雷爾會成為自己真正的朋友，因此有兩、三個月的時間，她覺得自己不再那麼孤獨了。可是，機器人畢竟是機器人，過了一段時間，她就不再對卡雷爾抱任何幻想了。

卡雷爾有人類的外表，像個十三歲的男孩，他可以適應各種情況，甚至可以模仿害怕、氣惱、悲傷、憤怒和友愛等感情。可是，當他遇到儲存器未曾設定的情況時，就會不知所措了。比如：如果故意用溫柔和藹的語氣罵一大堆話；或一些人類比較複雜的情緒時，他就會露出一副傻樣子，這時麗拉便放聲大笑，並且無情地挖苦他，雖然事後她總會

傷心地大哭一場。

　　事實上她很喜歡他，只要卡雷爾能變成一個真正的男孩，一個她渴望擁有的兄弟，那就好了。

　　麗拉全身都被雨淋濕了，她在下著大雨的灌木叢中走著。她折斷一根樹枝，用力抽打著小樹和高大的野草：這一鞭是給卡雷爾的！這一鞭是給爸爸的！另外這些是給媽媽的！機器人！你們都是機器人！真正的父母一定會帶著女兒一起走。他們不會把她一個人留在這裡。萬一我出了事，誰來照顧我呢？娜努已經太老了。再說，說不定她也是個機器人呢？所有的人都是機器人！沒有靈魂的機器，我孤零零一個人生活在他們中間，好像囚犯，像機器人的人質。太可怕了！

　　淚水和雨水混在一起，從麗拉的臉頰上流下來，她覺得自己真不幸，「不！我不能再這樣生活下去，我必須採取行動，離開潘卡爾星球。」

劫　　持

　　爲了甩掉正在到處找她的卡雷爾，麗拉故意在大花園裡走來走去、繞來繞去，好叫卡雷爾身上的感應器變得遲鈍。

　　麗拉遇到了在毛毛細雨裡纏捲著身子的大蟒蛇費力克斯，她的心中突然感到一陣溫暖，於是用手輕輕摸摸牠的頭，費力克斯則用嘴輕輕碰她的手表示友好。這一份溫馨的感覺，幾乎使她放棄了原先的計畫，但她很快就恢復了理智，在濛濛細雨中朝著轉運艙走去，要求電腦送她回家。

　　一回到家裡，麗拉就急急忙忙地把幾件輕便的衣物塞進野餐用的袋子裡，然後鑽進通往這個小星球的腹地——轉運站——電梯。

　　一來到這個禁區，麗拉不禁全身發起抖來，因為父母嚴格地規定，沒有他們的帶領，絕不能單獨到這裡來。這些寬大空曠的走廊令她非常害怕，覺得兩腿發軟，牙齒上下打顫，心也撲撲地跳著，幾乎整個星球上都能聽見她的心跳聲。不過，她還是鼓起勇氣進了地下室的轉運站，並小聲向電腦說了她的目的地……。

　　麗拉簡直不敢相信自己的眼睛，她直挺挺地站在潘卡爾星球的「門口」，覺得一切都很奇妙，因為她馬上就可以實現自己的計畫了。

　　在2420年的地球上，警察可以輕而易舉地找到她，為了迴避警察，她決定逃到過去。因為在這個世紀以前，還沒有尋找失蹤者的儀器設備，因此她可以安全地藏匿起來。

麗拉鑽進太空船的駕駛艙裡，關了艙門。她仔細地看了看被五顏六色的開關照亮的儀表板，猜想這種有六個齒輪的儀表板，大概是用來顯示時間座標的吧！第一個齒輪表示世紀，第二個齒輪每一格十年，其餘的分別表示年、月、日和小時。

麗拉伸出手，又縮了回來，這樣重複了兩次，終於下定決心去碰儀表板。當然，她可以利用父母這次下的時間座標指令讓自己回到過去，但她不願意和父母相遇。

她吞了一口口水，嘀嘀咕咕地說出這個不斷縈繞在腦際的問題：「儀表板上的座標，到底停留在什麼時間呢？」

「二十世紀，1968年，4月10日，18點。」

一個毫無感情的聲音回答道。

麗拉嚇得跳了起來。接著，她恍然大悟，原來這東西採用語音辨識系統！這下子她安心了，並且立刻做出決定，把第二個齒輪向前推了三格、第三個齒輪向後退了四格。之後又詢問電腦。

「二十世紀，1994年，4月10日，18點。」

天才！她真是天才！一下子就做對了！

「方位呢？」她又問了一個問題，由於高興又得意，臉都漲紅了。

「太陽系，地球，歐洲，法國，巴黎，門正對著特羅卡德羅廣場。」

「很好。告訴我該怎麼操作，才能到那裡。」

「沒有用的，麗拉。妳的年紀太小，太空船是不會接受你的指令的。」

麗拉聽了，生氣地大叫一聲。她想得太天真了，早就該料到這一點，怎麼可以像個傻瓜一樣，這麼激動、興奮呢？

這時太空船的門被拉開來，卡雷爾突然出現在門口，嚇了她一跳。

啊！機器人找到她了。

「不要讓我看見你，笨機器人！」

她的聲音哽咽，淚如泉湧。機器人用很有說服力的聲調說道：

「這樣是沒有用的，妳父母一定是為妳好，才

禁止妳使用太空船。」

　　麗拉根本聽不進去他的話，她生氣地皺著眉頭，努力地想著變通的方法。最後她歡呼起來，激動得臉都紅了：

　　「既然我不能去，那麼你就替我走一趟吧！」

　　機器人吃驚地說：

　　「這對妳來說沒什麼兩樣啊！」

　　「哦，不！太不一樣了！你要去給我抓一個人來，一個真正的人類。嗯……既然是去抓人，那就找一個男孩。年齡大概十至十三歲。好了，你就快去快回吧！帶一個漂亮的標本回來。」

　　機器人生氣地說：

　　「不可能！妳父母不會同意的，這一點我可以肯定。而且這個人類不見得會跟我走啊？」

　　「用不著他同意。你可以用這個啊！只要用這個碰一下那個人類，他就會變得很聽話。」

　　麗拉把用來治療動物的麻醉管遞給機器人，那是她偷偷地從保護區裡拿出來的。在潘卡爾星球上沒有武器，這種麻醉管是最類似武器的東西了，只

要用很低的劑量，就能產生麻醉作用，被它碰觸到的動物會暫時失去意志，如果劑量再多一些，獵物就會熟睡。

卡雷爾抗議道：「我拒絕這麼做。我雖然沒有法律常識，但這樣做是違背自由意志，會受到法律制裁的。」

「聽著！首先，你的儲存記憶裡不允許你說這是合法還是非法。第二，我將會把你送到二十世紀

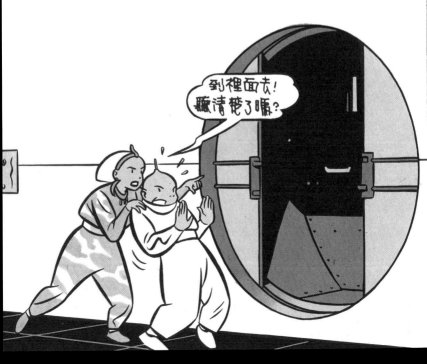

的1994年。在二十世紀，自由還沒有完全深入人類的觀念。第三，我不准你對我的命令討價還價。到裡面去！聽清楚了嗎？機器人，讓電腦把你送走吧！」

卡雷爾無法違抗麗拉的指令，只好乖乖地進了駕駛艙，對電腦說了目的地。麗拉透過玻璃，看著卡雷爾迅速變成一束超光速粒子，回到過去的時間裡。她希望機器人能迅速完成任務。

基於安全考慮，回到過去的太空船完全是自動控制的，除了設定時間的座標盤外，其他的儀表板是無法操作的，這可以確保旅行者的時間和原出發點的時間一致。並且保障旅行者能在相同的時間條件下回到潘卡爾星球來。舉例來說：如果這位時間旅行者在1994年度過一周，那麼當他回到2420年時，也是一周以後的事了。

就在麗拉開始急得直咬指甲時，卡雷爾已在駕駛艙中再度出現，身邊還多了一個伙伴。他在不到二十分鐘的時間內，就成功地完成了劫持任務。

那個男孩有棕色的頭髮，身穿淺藍色的褲子和

夾克，衣服不太乾淨，可以說是五短身材，滿頭大汗，人已經昏倒了，雙腿一直站不穩。要不是卡雷爾用力抱住他，一定會摔倒。

麗拉用她那淡紫色的眼睛，盯著男孩褐色的頭髮看了半天，沒得到男孩的任何反應。於是她用輕蔑的語氣下了一個結論：

「你釣了一條奇怪的魚，他的腦袋好像是空的一樣，身上還發臭。我還以為他不是人類呢！他為什麼站不住啊？腿是不是裝顛倒了？」

「麻醉劑還在起作用，而且他穿著溜冰鞋，所以動作不能協調，雙腳四處亂滑。」

「溜冰鞋？」

「是的。這應該是1994年很普遍的體育活動之一。當我走出駕駛艙，出現在特羅卡德羅廣場時，簡直眼花撩亂。一羣孩子正高興地在玩耍；他們在地上又旋又轉的。從那裡可以看到一條河，景色很美，還有一個又細又高的怪鐵塔，就像是巨人用鋼鐵搭起來的一樣。」

「那條河，大概就是塞納河。如果我沒猜錯的

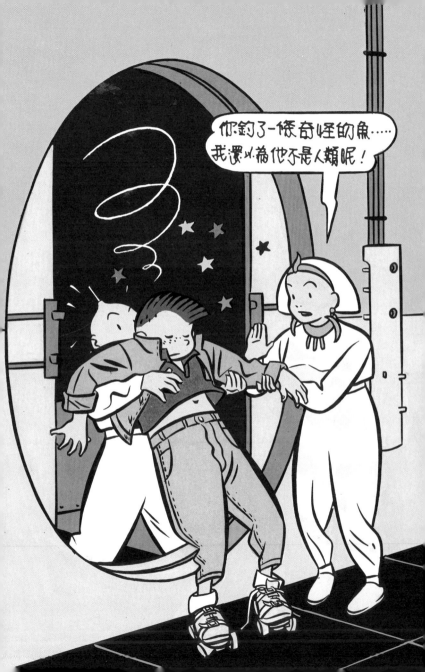

話，在二十世紀時，它還沒被覆蓋起來。至於那座塔嘛，我就不太記得了……瞧！我們的俘虜好像醒過來了。卡雷爾，趕快，趁他還沒完全醒來時，快把他腳上的破東西給我脫下來。」

男孩被放在地上，機器人正在幫他脫鞋子，這時男孩輕輕搖著頭，眼睛漸漸張開。一雙疑惑的褐色眼睛睜得大大地轉來轉去，然後盯著麗拉那身古怪的服裝、髮型和那套顏色變幻不定的連身衣服。

麗拉被他看得很生氣，問道：

「告訴我，你是啞吧嗎？」

那雙褐色的眼睛睜得更圓了，麗拉這才意識到，自己講的這種宇宙通用語言是二十一世紀末才創造出來的，那時，這個男孩早就死了。

她想起父親教過她的二十世紀語言當中，她最喜歡法語，這可是把知識派上用場的最佳機會。

男孩用含糊不清的聲音說道：「我怎麼會赤著腳在這裡？先是這個化了妝的傢伙在特羅卡……劫持了我……現在這個小女孩又對我嘰哩呱拉講了一堆我聽不懂的話……我不明白這一切到底是怎麼回

26

事，現在我覺得腦袋空空的，骨頭都快散了。」

麗拉幾乎都聽懂了，連「化了妝」這個詞的意思她也明白，覺得很得意。卡雷爾真粗心，到地球之前，竟然沒有命令電腦給他弄一套那個時代的衣服！幸虧卡雷爾立刻選中了獵物。

她一個音節一個音節地慢慢說道：

「我叫麗拉。你能聽懂我的話嗎？」

男孩說道：「完全聽得懂。對於一個外國女孩來說，有一點口音沒什麼奇怪的。你是哪裡人？」

「我是潘卡爾人。你一定不知道這個地方。」

「的確，這個名字我很陌生。不過，我很喜歡地理。潘卡爾……這一定是個小國家的小省份。」

「不必想了，反正你也不會知道。喂！你叫什麼名字？」

「布朗‧朗法爾。」

「好吧！布朗‧朗法爾，既然你什麼都想知道，我就告訴你，潘卡爾是個很小的星球。它位於火星與木星之間的一條小行星帶上，距地球約兩億七千一百萬公里。」

　　男孩譏諷地說：「妳的玩笑開得未免太離譜了。的確，妳的妝化得很絕，不過妳並不像外星人……想要讓我吞下一條蛇，妳還早咧！」

　　「一條蛇？我不想讓你吃掉一條蛇！可憐的傢伙。我父親說得對，二十世紀的人確實是一羣野蠻人。」

　　卡雷爾插嘴道：「這只是一句俚語，意思是他不相信妳的話。」

　　「是嗎？隨你的便，你不需要相信我的話。不過你現在不在巴黎、也不在法國、甚至不在地球上，當然更不在1994年。聽好，你現在是在潘卡爾星球上，在二十五世紀，公元2420年。是我命令卡雷爾劫持你的，就是這個『化了妝的人』用太空船帶你到這裡，現在你的背正靠在太空船上。」

　　那男孩嚇了一跳，立刻跳離太空船，彷彿太空船突然變得很燙似的。

　　他用沒有把握的語氣說道：

　　「這不是真的！妳的腦袋是不是有問題！瘋子才會這樣胡說八道……」

麗拉不理會他，自顧地用一種優越的口吻說道：

「你是從『以前』來的，布朗・朗法爾，你今年幾歲了？」

「十二歲。」

「我的祖先，你那時是十二歲。現在你已經四百三十八歲了。」

「這不可能！我一定是在做夢！這女孩根本不存在。這是一場惡夢，我要趕快醒過來。」

他用力捏著自己的臉，但麗拉並沒有消失，她還是撇著嘴輕蔑地看著他，他渾身是汗，眼睛都快掉出來了，嘴巴張得大大的。

她喊道：

「卡雷爾！我把他交給你了。等他洗完澡，給他換一套連身衣褲，然後帶他去餐廳。不知道奧林普晚飯煮什麼，我餓壞了。」

麗拉仰起頭，驕傲地走進轉運艙。

跳蚤大戰胡桃鉗

　　布朗非常驚訝，急得團團轉。但是轉運艙裡面空空的，小女孩已經不在裡面了。

　　他喃喃地說道：

　　「這……這……這到底是怎麼一回事？她到哪裡去了？」

　　機器人回答說：

　　「瞬間轉移。這與時光旅行機是相同的原理，唯一的區別在於，這個轉運艙和潘卡爾星球上所有的轉運艙一樣，只能進行小星球內的空間轉移。由

於這不是時間轉換器，所以我們不能離開這個小星球。」

「我一點也不明白。」男孩呻吟著說。

「這很簡單。以你們1994年的科技程度，要想從一處去另一處，必須使用你們所謂的『交通工具』，這對我們來說卻很花時間。在2420年，你只要進入轉運艙，告訴電腦要去哪裡。嘿！不到一眨眼的功夫，就會到達距離你的目的地最近的一個轉運艙裡。」

「活動門！她一定是進了一個活動門。這是魔術師用來騙人的，一種人盡皆知的把戲。現在我知道了：我到了劇場裡。這一切都是布景，真是的！你們可真是會騙人……」

「天哪！要是你希望這是個活動門，那我也不反對。但是我相信，你只要進來看看，就會明白一切了。」卡雷爾用溫和的語氣說。

「哦，不！我已經煩透了！一點也不好玩，我想回去。」

「想要從這裡回去，必須經過轉運艙，再進入

時間轉換器。我們離地球有好幾億公里呢！而且，即使你想回去，也不太可能。趕快準備準備，我們已經浪費不少時間，麗拉最恨等人了。」

卡雷爾力氣很大，因此毫不費力地就控制住布朗，把他拉進轉運艙內。轉眼之間就把那個目瞪口呆的地球人，推進一個暖房式的浴室裡。

布朗受不了刺激，放聲大哭起來。

卡雷爾幫他脫了衣服，讓他站在蓮蓬頭下，一束超音波利時從上端射下來，把他身上的污垢清除得乾乾淨淨。然後，卡雷爾指著一個水池，要他下去，池子周圍長著漂亮的植物。

男孩走下台階，進入熱氣騰騰的液體中。那液體很熱、很柔、很香，身體毫不費力地浮在上面，被成千上萬的輕柔漩渦按摩著。布朗覺得輕鬆無比，他很快就平靜下來。當一隻五彩繽紛的小鳥落在他身旁，開始嘰嘰喳喳地唱起歌時，布朗甚至還微笑了一下。

機器人問道。「現在好一點了，是嗎？」

男孩沒有回答，走出浴池，他一想到自己和朋

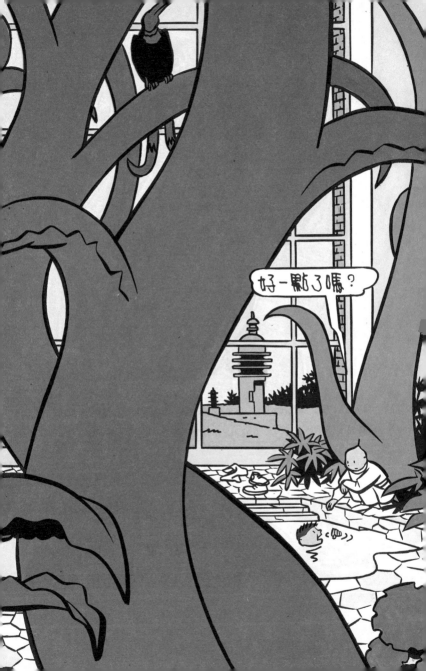

友、家人相距差不多有五個世紀，就忍不住要哭。
卡雷爾用一件東西按了一下他的頸靜脈，男孩嚇了
一跳，一會兒，他覺得情緒平穩多了，要不是卡雷
爾這麼做，他還真無法克制住情緒呢！

　　卡雷爾說：

　　「我給你注射了安慰劑。讓你能夠放輕鬆些，
好好地享受在潘卡爾星球的這段時光。」

　　「你們為什麼要綁架我？」

　　「因為麗拉太寂寞了。她三歲的時候，父母就
到這裡來，所以她和其他的孩子再也沒有任何接
觸。她命令我實現她的夢想：為她帶回一個年紀與
她相近，並能成為她朋友的男孩。」

　　「那你呢？難道你不算人嗎？」

　　「我喜歡你這麼稱呼我。不過，我可以回答
你：正如你所說的，我確實不算人。」

　　「為什麼？」

　　「因為我不是人類，而是一個機器人，如果你
喜歡，還可以說我是一台機器。」

　　「機器？這不可能！」

「請不要忘了我們是在二十五世紀。好了，穿上這件衣服，走吧！麗拉一定在等我們了！」

布朗鑽進那套柔軟透明的連身衣褲裡，正覺得這件奇怪的透明衣服令他不自在時，衣服已經不透明了，而且顯出變幻不定的顏色。男孩放下心來，喊著機器人。

「喂，機器人！」

「我還是希望你叫我卡雷爾。」

「嗯！好吧。你答應我，到了那邊，請你不要

對那女孩說我哭了，求求你！在這裡，我覺得離一切都那麼遙遠。你認為她會放我回家嗎？」

「不要擔心，我什麼都不會告訴她的。反正再過一個星期她父母就回來了，她一定會在父母回來之前把你送走。」

「一個星期！那我必須跟我媽媽說一聲啊！不然她會急死的！」

「你母親什麼都不會發現，你會回到1994年離開的那一瞬間。不會有什麼問題的，任何人都不會

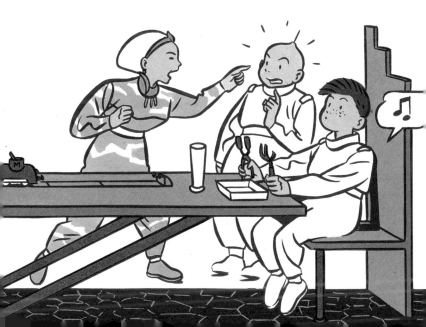

發現在你身上曾經發生過的事。」

　　機器人一邊說話，一邊把布朗推進轉運艙，一下子就到了餐廳。

　　麗拉看見他們進來，驚嘆道：

　　「我敢發誓，卡雷爾！你創造了一件奇蹟。這老古董人類現在就像一枚新硬幣一樣閃閃發光。」

　　布朗裝出一副滿不在乎的樣子說道：

　　「這個女孩交朋友的方式可真特別。」

　　布朗故意只對卡雷爾一人說話，小女孩果然生氣了，一下從座位上跳起來，吼道：

　　「卡雷爾，你對他說了些什麼？」

　　「這是事實啊！我認為他說得對。妳不能用侮辱的方式讓他成為妳的朋友。」

　　「滾出去，笨機器人！你別想再進這個門，我今天不想再看見你了。」

　　卡雷爾離開了房間之後，只剩下他們面對面地坐著，布朗顯得很得意，臉上沒有一絲謙虛的樣子，麗拉正準備用更尖酸刻薄的話回敬他時，女廚師奧林普突然走進屋裡，推著一輛浮在地面上的小

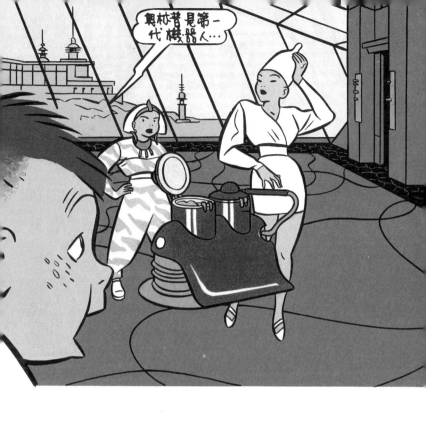

車，布朗曾經見過他叔叔的氣墊式鋤草機，可是眼前的東西他從沒見過。

　　他記得以前在加萊港，曾親眼目睹一艘駛向英國的氣墊船出發時的壯觀場面，耳邊至今仍迴盪著那震耳欲聾的轟鳴，但是眼前這台機器卻是靜悄悄地往前滑。

他用手指指那台機器，壯著膽子問奧林普：

「它是怎麼走的呢？」

女廚師用單調的聲音說：

「我的程式使我無法回答這個問題。」

麗拉得意地解釋道：

「奧林普是第一代機器人，是設計來煮飯和侍候人吃飯的，除了做這些家務之外，其他的事一概不知。她不能像卡雷爾那樣隨機應變。我們的園丁希維特比她還要完善一些，而且他還是一個非常出色的獸醫。」

布朗用譏諷的語調說：

「我倒認為這個星球上沒有一個活人！」

麗拉臉上難過的表情，頓時讓他不知所措。

她喃喃地說：

「這大概是真的。當我父母不在這裡時，我有時會懷疑自己是不是真的活著，是不是也是一個機器人，只不過是一個成年人的布娃娃而已。雖然我知道事情並不是這樣，因為我會長大，脾氣很壞、會說謊、作弊、做一些父母不許我做的事，氣得父

母對我大吼大叫──事實上大部份是我母親大吼大叫，我父親從來不對我叫，特別是我寂寞的時候。一個機器人怎麼會寂寞呢？儘管如此，有時我仍然懷疑自己是不是眞的活著，是不是眞的有感情。爲了證明這一點，才綁架你來這裡的。」

「放心吧！像妳這種自以爲了不起的女孩，我見過不少。在1994年，機器人還只是存在科幻小說家的頭腦裡。所以妳是個活生生的人，一隻貨眞價實的跳蚤。」

麗拉在記憶中搜尋著這最後一個詞的意思，兩隻眼睛睜得很大。

「是那種可以釘在牆上的古老東西嗎？可是那東西沒有生命啊！」

「不！不！不是這個意思，是一種叮了妳以後就吸妳的血，讓妳渾身發癢的小蟲子。」

「討厭！」麗拉氣得滿臉通紅，暴跳如雷。

「妳說什麼？」布朗故意逗她。

麗拉吼道：「在你的語彙裡沒有同義詞嗎？很好！現在我就把你送回臭地球去。」

　　布朗的目的達到了！他就是要激怒麗拉，讓她把他送回地球去。可是，麗拉看到了他眼中閃著得意的眼神，於是她又改口向他回敬了一道狡黠的目光說：

　　「不行！我還要再留你幾天。把你從那麼遠的地方弄到這裡來，不讓你趁機玩一玩，未免太不盡地主之誼了。」

　　布朗聳聳肩，掩飾不住自己失望的心情，咕噥著說：

　　「請便吧！不過妳要當心！有害的蟲子，在二十世紀，人們都會把牠們捻死的。」

　　小女孩得意地看了他一眼，擺一擺手，女廚師便走了，她用潘卡爾星球的標準話下了一道命令，機器人小車就滑到布朗身邊，各種不同的蓋子自動地掀開了，誘人的香味從盤子裡冒了出來。布朗感到自己的胃一陣收縮，才意識到原來自己已經餓得要死。於是他毫不猶豫地抓起眼前三個熱氣騰騰的盤子，放到面前的桌子上，開始狼吞虎嚥起來。至於麗拉有沒有東西吃？他根本不想管。對他來說，

她是綁架他的人，餓死活該。

　　等他覺得再也吃不下時，一抬頭，麗拉正看著他，那神情就像在動物園裡看動物吃飯一樣。他才不管她，張著大嘴打了個好大的哈欠，也不用手遮，下巴還差點脫臼。他繼續張著大嘴打了個大飽嗝，並且用力地敲了一下桌子，幫打嗝聲助陣。

　　「跳蚤！告訴我床在哪裡。快點！我累壞了，想睡覺。」

　　麗拉呆了一下，心不甘情不願地為他帶路。

　　她在一個門前停住，門無聲地滑開來。

　　她用手指著一個紅木製的大家具，紅木上的紫色紋理形成閃爍的美麗圖案，在這漂亮的紅木家具之間，還有一堆不透明的黑色物質，看起來像一個又可怕又十分誘人的深淵。

　　她說：「這就是你的房間，那個是你的床。」

　　「這床墊真怪。」布朗故意這樣說著，但實際上已被這張床迷住了。

　　「這是伊什塔爾星球上出產的黑巾，它是一種

43

很奇怪的物質,有催眠作用。」

　　「催什麼?」

　　「催眠,大傻瓜!就是說你會很快入睡,而且睡得更好。」

　　「但願這不是一種動物。」

　　「我不知道它是什麼。」其實麗拉說謊,她很清楚,黑巾只是產自外星球的一種金屬而已。

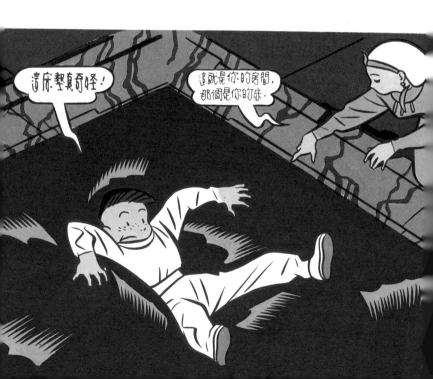

「妳想讓我睡在那上面？門兒都沒有！」

「瞧，瞧，露出狐狸尾巴了吧！我就睡在那上面，你為什麼不行？況且它從來沒吃過任何人啊！」

「好吧！凡事都會有例外！」布朗說著。

為了要面子，他忍住極端厭惡的心情，硬著頭皮用手摸著黑巾。他很驚訝地發現，這個東西竟然有彈性，而且很柔軟。

他坐在床邊，先伸腿，再把整個身子轉過來，躺到上面，一種舒暢的感覺充滿了他的全身上下，他的眼皮已不聽使喚，慢慢地闔上，但一看到麗拉，還是用最後的力氣撐起身子說：

「我的朋友都叫我胡桃鉗。跳蚤，明天就讓妳領教領教！」

說完，就躺下睡著了。

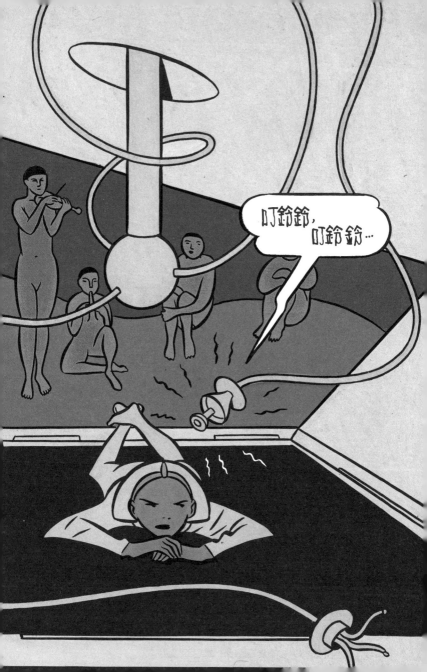

眞正的歷史課

麗拉生氣地按報時鐘的按鍵，鈴聲就暫時停止了，她轉過身，趴在床上，下定決心不起床，也不想再面對這個壞地球人。

胡桃鉗！眞是名如其人，這個可惡的小男孩應該得意了！三天來，他儼然像一個征服者，高興幹什麼就幹什麼，毫不考慮他的無知可能帶來的災難。幸虧有卡雷爾跟著他，因此總能在布朗闖禍之前出來阻止。

麗拉對機器人與布朗之間的默契恨得要死，但

又不得不承認要是沒有卡雷爾，父母回來之後非大發雷霆不可。她怎能把破壞和損害的責任都歸罪於這個地球人呢？她只好做代罪羔羊了。

「叮鈴鈴，叮鈴鈴，叮鈴鈴……啪！叮鈴叮鈴叮鈴……」

麗拉氣惱地再次去按那台負責喚醒她的機器，這一回，手沒拍準，結果打壞了時鐘原來的程序，本來每五分鐘響一次，現在則連續響個不停，鈴聲刺耳又不和諧。

麗拉怒不可遏，像魔鬼鑽出箱子似的從黑巾裡跳出來，蹲在床墊底下，切斷了時鐘的能源。能源一被切斷，鈴聲便停止，房間裡又恢復了寂靜。

麗拉心想：既然起床了，就不要再躺回去。於是她到浴室去盥洗，穿上一件變色布料的緊身衣裙，然後站到染色器下。

一開始，她選擇黑色，因為她覺得這樣很符合她不愉快的心情。可是，當衣服染上黑色，穿衣鏡

照出那陰森森的影像時，她又急忙為自己的衣服加上金色和紅棕色，最後滿意地笑了，現在她看起來就像一頭野蠻、憤怒、不馴服的野獸。哼！胡桃鉗，你最好小心一點。

因為布朗前一天躲在走廊上，當她走出臥室時

嚇了她一跳。麗拉真後悔教會他使用那些機器。現在，她真的沒轍了……

麗拉故意滿不在乎地吹著口哨，拉開門，等了一會兒才出去。

門外沒有人，她又把頭伸出門外，走道裡也沒

人。她鬆了一口氣，沒想到就在她踏出門檻的一剎那，有個東西突然從天花板上掉下來，正好落在她面前，嚇得她慘叫一聲。這個外表像人的東西被幾條鬆緊帶吊著，像青蛙似的在地上來回跳動。麗拉一下子就跳回屋裡，關上房門，摀住嘴，免得再繼續喊叫。等她平靜下來之後，聽到胡桃鉗嘲弄的聲音傳了過來：

「跳蚤，好奇怪喔！妳為什麼要把自己關起來啊？這只不過是個蜘蛛人罷了！又不會吃了妳。它不過是個簡陋的機器人而已。妳那個能做出和真人一樣大小的機器真棒，我的設計不錯吧！好了啦，出來吧！趕快去吃午飯，我還要請妳在餐廳裡大吃一頓呢！」

麗拉自尊心強，當然不會拒絕布朗的邀請，只好咬牙切齒地走到走廊上，蜘蛛人吊在那裡晃來晃去的，她趁蜘蛛人搖到另外一邊時，害怕得趕緊鑽了過去。布朗沒有等她，她反倒覺得很寬慰，因為她走出門的樣子，實在太狼狽了。

她事先已經做了最壞的打算，所以當她來到餐

廳，看到一個像猩猩的傢伙抽筋似地搖晃著雙手朝她走來時，就不再那麼害怕，甚至還轉過身去，正視著布朗嘲笑的眼神。

「我正式介紹這位不可思議的大怪物哈爾克，他很博學，可是不太會控制自己。」

布朗用誇張的語調說道。

麗拉聽見身後傳來一聲號叫，嚇得發抖。實際上那「猩猩」只不過是由電路和塑膠肌肉裝配而成的，但她仍然無法相信，也沒見過宇宙中有這種混和著野獸和人類表情的可怕臉孔。

又傳來一陣離她更近的低沉吼叫聲。為了讓自己不發出恐懼的叫喊聲，麗拉開始對布朗謾罵，直到一個乾瘦的小老太太走進餐廳為止。

老太太用一種和她的年紀不太符合的宏亮聲音說：

「喂！麗拉，剛才那可怕的叫喊聲到底是怎麼回事？別對我說那是妳做的喔！」

布朗趕緊說：

「這跟麗拉一點關係也沒有，夫人，哈爾克是我製造的。」

他一邊說著，麗拉卻拼命用手肘撞他，讓他感

到很納悶。

老太太感到一陣莫名其妙，仔細打量著布朗，然後說：

「這個男孩不是卡雷爾啊！我的眼睛雖然看不清楚，可是耳朵卻沒問題，這個新機器人是從哪裡來的？」

「我不是機器人！」

布朗一邊抗議，一邊躲開麗拉的胳膊肘。

「不是機器人？那你是什麼？」

「一個過去時代的地球人。夫人，卡雷爾沒綁架我以前，我生活在二十世紀。」

男孩用誇張的語氣，模仿他在電影裡學到的一

句對白，並大聲說著。

老太太那張原先就佈滿了皺紋的臉上，現在皺得更深了。麗拉狠狠地瞪了布朗一眼，聲調有點變地說：

「娜努，我來向妳解釋。至於你呢，就滾出去吧！別忘了你的『娃娃』。」

由於麗拉的語氣異常嚴肅，布朗只好老老實實的拉住哈爾克的手，把他帶出房間。

這時老太太說：

「麗拉，我是不是弄錯了。妳沒有做那種辜負父母期望的事，對不對？」

老奶媽平時是非常冷靜的，現在聽到麗拉說出實話，也忍不住發起火來。

麗拉受不了別人說她不講信用，更受不了別人說她辜負了父母的期望。父母！哼！他們也是機器人，她只要對他們像對卡雷爾那樣就夠了……

娜努氣得大叫，麗拉叫得更響，說娜努只是個機器人罷了。之後，她再也想不出別的話說了，沉默一下子籠罩了整個餐廳。

這時，老奶媽衝到餐桌前，拿起一把刀子，在麗拉面前狠狠地晃了晃，麗拉嚇得往後退，兩眼圓睜，伸出雙手，做出自衛的動作。

「傻瓜，我不會對妳做出任何傷害的。」

娜努唸了一句，然後割破自己的手指，伸給麗

拉看。

「妳看，機器人會流血嗎？」

麗拉感到非常不好意思，她「忘」了這個細節：機器人不會流血，也不用吃飯。

娜努用無情的語調說道：

「妳是想懲罰他們，所以才這麼批評妳的父母，的確，這一招很狠，沒有什麼比這更壞的主意了。但是請不要對我說妳不知道有一條禁止帶過去的人類來到這裡的命令！如果讓時間控制者們知道了妳劫持地球人的話，妳知道這會給妳父母帶來什麼後果嗎？他們會被逐出潘卡爾星，並且再也不能在時光中旅行了，所以，必須立刻把這個男孩送回去才行。」

麗拉輕聲地回答：

「不可能的！昨天我才和卡雷爾試過，但是時光機無法進行轉換。目前潘卡爾星與任何中繼站都沒有建立通訊點或轉運站，而下一次連結的時間是在三天後。」

「小麗，回到過去，這可是跟在空間的旅行不

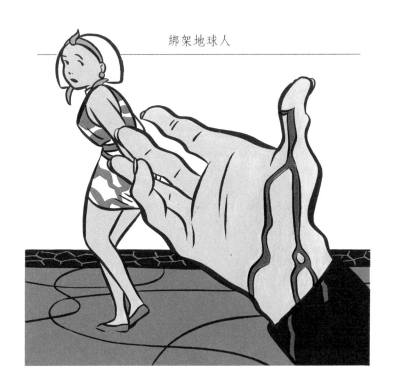

一樣喔！妳能注意到這一點，我很高興。至少這可以使妳引以為戒！」

「娜努，妳什麼都不會對媽媽說吧？娜努，拜託妳了……」

「天哪，當然不會！如果妳能在父母回來之前把這個男孩送回去，那我再對他們講這件荒唐事，不是讓他們白擔心一場嗎？」

麗拉感激地依偎在奶媽懷裡撒嬌，奶媽又說：

「唉！孩子，連妳也弄不清楚自己心裡到底想幹什麼，一會兒罵我，一會兒又哄我……我希望妳最好不要再尖叫了，這不但擾亂了我的安靜，還讓我發現妳做的蠢事。」

麗拉回到自己房間時，發現卡雷爾和布朗都在那裡。

「現在是上歷史課的時間。」機器人提醒她。

「怎麼樣，妳向奶媽解釋還順利嗎？」

男孩問，同時被一個奇怪的雕塑迷住，好奇地把手伸了過去。

麗拉氣急敗壞地喊道：

「住手！不准你動它。當心！不要碰那分子場，你會把它……」

布朗嚇呆了，看著那個正在分解的雕塑。

「這……這是怎麼回事？」他喃喃地說。

卡雷爾解釋：

「這種活雕塑是由很不穩定的分子構成。只要

和熱氣接觸，它就會分解。因為你剛才太靠近那個雕塑，碰到了保護它的分子力場，所以才……」

麗拉用傷心的語氣說道：

「胡桃鉗，這綽號對你來說真合適啊！你專門破壞人家的東西，而且是那種最稀有的東西。」

「我又不是故意的！」男孩反駁道。

那兩個孩子互相瞪著對方，後來竟然扭打在一起，卡雷爾費了很大的力氣才把他們分開，為了分散他們的注意力，卡雷爾打開錄影機，房間裡出現了一個閃亮的立方體，然後對麗拉說：

「妳就這麼喜歡打架？」

「是他先動手的。」小女孩嘟囔著說。

「妳得到了妳一直想要的東西——一個和妳差不多年齡的玩伴，不是嗎？但他卻不肯像個奴隸一樣地屈服。妳總不至於因此責怪他吧！人不是完美的，只有機器人才沒有缺點。所以，妳和我們這些機器人在一起時，才會感到寂寞。自從布朗來了以後，妳寂寞過嗎？」

麗拉思索了一下，不得不承認不再那麼寂寞

了，她垂下頭，在原地扭來扭去，很不自在。

「多虧了他，妳才不寂寞的，既然這樣，妳爲什麼不和他和解呢？」

至於布朗？他只要別人忘了剛才他做的壞事，幹什麼都行，因此他說：「我願意和解。」

「那麼妳呢，麗拉？」

「嗯……好吧！我同意。反正只剩下三天的時間。他可以和我一起上課，今天是什麼內容？」

「拿破崙戰爭。」卡雷爾說著，按了一下鍵。

布朗目瞪口呆地看到一個女人出現在明亮的立方體裡，並且開始講解發生在1804年12月2日，拿破崙打敗沙皇亞歷山大一世和神聖羅馬帝國聯軍的歷史背景，這個戰爭是歐洲大聯盟第三次對法戰役。他伸出手想要觸摸歷史老師，但他的手竟然穿過老師的身體，麗拉看到他的表情，忍不住笑了起來。

卡雷爾向他解釋道：「她不是真的在那個方塊裡面，那只是她的投影而已。」

接著，一支軍隊猛然地衝進方塊中，彷彿要佔

領這個房間似的，在塵土飛揚之中，騎兵們開始刀
來劍往地廝殺起來，聲音真是驚天動地。布朗被這
場面迷住了，眼睛緊緊盯著那場戰爭場面。

　　歷史教師又出來講解這場戰役時，他低聲說：

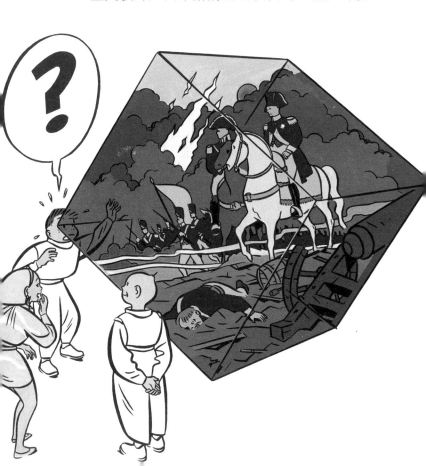

「這簡直比電影還好看哩！要是我們學校有這種好東西，那我一定會高高興興地去上學。」

「我讀二十世紀的歷史時，書上說人類的孩子們按年齡分開，集中在一個叫做學校的地方唸書，有真正的老師教他們知識。你剛剛說的就是這樣一個地方吧？」

「沒錯！」布朗說。

「你真是幸運！有機會到一所真正的學校去上學，跟真的孩子和真的老師們在一起。」

「這叫什麼幸運，妳才幸運呢！小傻瓜，妳上的課多有趣啊！如果妳到了我生活的那個世紀，去上一所真正的學校，有真正的老師給妳上一堂真正的歷史課的話，我想妳連十分鐘都會受不了。」

「你自己才是可憐的傻瓜呢！你不了解我的心情，永遠也無法知道……」

「好了！你們兩個！又忘了和解協議了嗎？」

布朗笑了起來，他看到麗拉咬著嘴唇努力忍著不讓自己發火的樣子，實在滑稽。

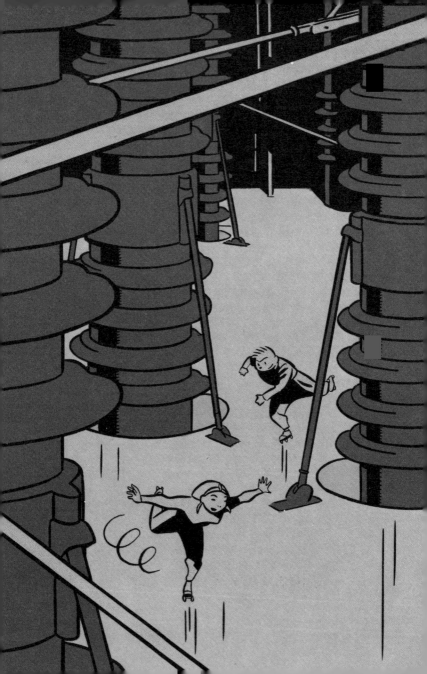

5

麗拉遇險

　　布朗浮在池子的水面上，隨波飄動，想著心事。麗拉已經告訴他，再過幾個小時，卡雷爾就要把他送回特羅卡德羅廣場了，他被劫持到潘卡爾星球上這件事就像沒發生過一樣。

　　布朗心裡覺得有些難過，雖然他很快就能與家人團聚，但他現在反而想在潘卡爾星多留一段時間。這幾天過得非常愉快，他為麗拉表演了拿手的溜冰特技，她高興極了，要求電腦也為她製作一雙溜冰鞋。布朗也為自己能教她一些東西感到格外高

興，麗拉很有天份，他們一起在地下室裡滑了好幾個小時。

地下室的走廊好像沒有盡頭，玻璃化的地面很光滑，是非常理想的溜冰場，布朗也因此發現了這個小行星的「腹部」。這條走廊原來是採礦的坑道，因為潘卡爾星在成為適合居住的星球之前，都已被徹底開發過。因此潘卡爾星就像一塊被一隻大老鼠啃過的巨大乳酪一般，那些大小不同的房間裡，各種發動機和控制器不分日夜地運轉著，讓空氣的濕度、含氧量保持著平衡；其他像氮氣、氫氣，以及要維持這個星球所有生物生存不可缺少的氣體，都來自潘卡爾星球的腹部。

布朗想到，只要一停電，那麼一切循環都會停止，死亡立即來臨。想到這裡，他不禁打了個冷顫。

不過麗拉的話讓他放心不少，她說潘卡爾星擁有許多經得起各種考驗的安全系統，甚至在不能乘坐太空船離開星球的情況下，也做了完善的預防措施，例如在一些戰略地點預備了救生艙等等。胡桃

鉗心想，既然如此，就沒什麼好怕的了。

於是他又開始溜起冰來，逐漸離開那個供應能源、不停震動著的鬼地方。

兩個孩子因為筋疲力竭，也可能是飢腸轆轆的關係，所以又回到地面，他們到麗拉房間，躺在黑巾床上，一邊吃東西，一邊看錄影帶上課。但是老娜努出面干涉，禁止卡雷爾和麗拉看那些會讓布朗知道未來的節目，不過這並沒有讓他不高興，因為他停留的期間雖然很短，卻覺得「過去」已經是取之不盡的財富了。

布朗全身放鬆，眼睛半閉，在水面上漂著，突然一陣草的窸窣聲引起了他的注意，他睜開眼睛一看，發出一聲尖叫，一條巨蛇就在池邊離他很近的草地上蜷著身體。

布朗嚇壞了，拚命地用手划水想趕快離開，可惜已經太晚了，那條蛇的頭在水上，把頭伸過來想要靠近布朗。當蛇的嘴巴碰到他的額頭時，他差點

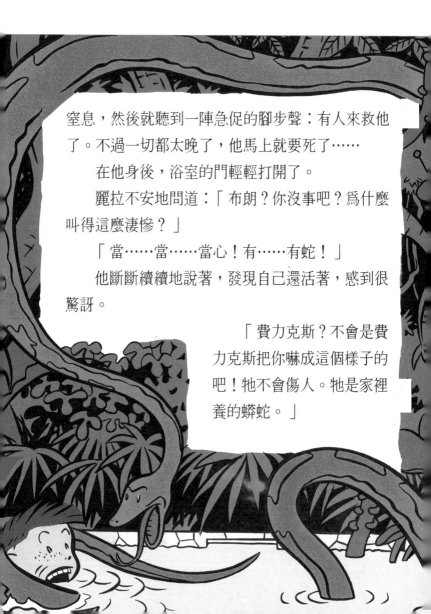

窒息，然後就聽到一陣急促的腳步聲：有人來救他了。不過一切都太晚了，他馬上就要死了……

在他身後，浴室的門輕輕打開了。

麗拉不安地問道：「布朗？你沒事吧？爲什麼叫得這麼淒慘？」

「當……當……當心！有……有蛇！」

他斷斷續續地說著，發現自己還活著，感到很驚訝。

「費力克斯？不會是費力克斯把你嚇成這個樣子的吧！牠不會傷人。牠是家裡養的蟒蛇。」

「可是牠咬我！」

麗拉走到大蟒跟前，撫摸著牠的頭，大蟒蛇則用嘴巴輕輕碰著她。

「看你嚇成那個樣子，可憐蟲！費力克斯並沒有傷害你，這是牠向你問好的方式。」

而後她笑著說：「費力克斯，你太熱情了！好了，出去吧！」

麗拉讓蛇出去的時候，布朗也離開了浴池。等麗拉來到他身邊時，他已經擦乾身體，臉上也回復了血色，還一邊嘲笑自己的驚恐。所以當麗拉說費力克斯並沒什麼，還不如去看潘卡爾最可怕的動物時，他二話不說就隨她進了轉運艙。不過，從麗拉淡紫色的狡滑眼神中，他心裡明白這根本是一個陷阱。

過了一會兒，他們走出一座小樓，來到了一座大花園中間。布朗過去只見過法國的森林，因此看

到只有在電影裡才能看到的叢林時，就被迷住了。

叢林裡有喧鬧聲、濃郁的氣味和各種不知名的動物足跡。布朗一邊著迷地看著，一邊跟著麗拉來到湖邊。

「真掃興！牠不在這兒。」小女孩來到水邊，不高興地說道。

「『牠』是誰？」布朗問。

「噓！別出聲。來，咱們繞過去。」

在湖的另一邊，兩個孩子發現了一個巨大動物留下的，深陷、龐大無比的足跡，布朗看得身上直起雞皮疙瘩。

當麗拉沿著痕跡追蹤下去時，布朗說：「我可不怎麼想看留下這些痕跡的野獸。」

但她已經走得很遠，根本不理會他的抗議，布朗只好硬著頭皮跟著她往前走……就在這時，恐龍出現了！布朗曾經在冒險片裡看見過類似的恐龍，他和朋友們一起看得很開心。可是現在就不一樣了，電影裡的恐龍和實際上有血有肉的恐龍之間，

眞是天壤之別！

　　麗拉轉過身，一邊飛快地往回跑，一邊高聲呼

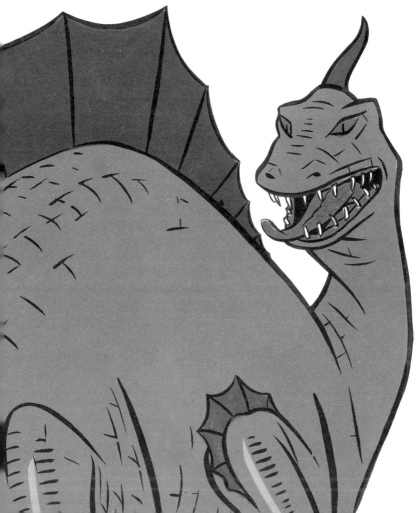

救。布朗二話不說，也跟著轉頭沒命地跑。他氣喘吁吁地跑回花園，找了個隱蔽的地方躲了起來，讓呼吸慢慢地緩和下來。好一會兒，他才發現麗拉不在這裡。他一下子從頭髮一直涼到腳趾尖，立刻跳了起來，衝出去找麗拉。

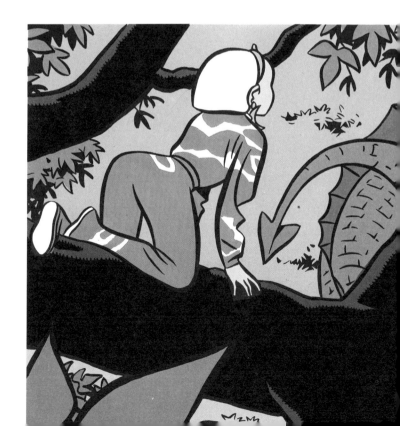

　　當他跑到屋外，才清楚地聽見麗拉的呼救聲。

　　布朗先是找遍各種理由不去幫她，但終於抵不過良心的譴責，罵自己是一個膽小鬼，最後，還是下決心採取行動。

　　他朝恐龍走去，看到麗拉躲在一棵很細的樹幹

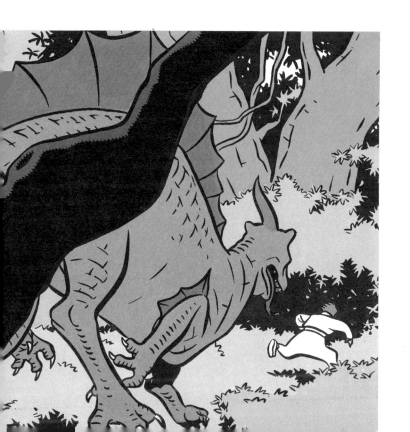

上，處境很危險。恐龍耐心地在樹下等著，因為牠只要向前一衝，便會把那棵樹撞倒。

男孩心想，他應該可以轉移恐龍的視線，讓麗拉趁機逃走。因此他下定決心，用力大叫一聲，那個有鋸齒形脊背的恐龍，立刻轉過身來。

牠抬起頭，在空氣裡嗅著，發出一聲低沉的吼叫，然後就朝布朗的方向衝過去，布朗立刻拔腿就跑，心裡一邊想：反正我在過去已經死了，總不會又在未來死一次吧？他繞了一個彎，讓麗拉有時間逃到安全的地方之後，跑到預先選好的一片小樹叢裡，鑽了進去，終於甩掉了那個緊追不捨的恐龍。過了一會兒，他癱倒在小花園中，是麗拉把他拉進安全的地方。

她用一種非常客氣的語調說：

「騎士，我願意當您的女僕！您戰勝了潘卡爾星球上最兇狠的恐龍，救了我的性命，我永生永世對您感恩不盡。」

這時，卡雷爾走出轉運艙。

「你們倆在這裡搞什麼名堂？再過五分鐘，中

繼站就可以連線了。」

麗拉對機器人使了個眼色，然後說：

「這位胡桃鉗先生剛才阻止了恐龍薩姆，否則我早就被活活吃掉了。」

卡雷爾吃了一驚，但很快就明白這只是一個玩笑，不過因為麗拉深深欽佩「救命恩人」的勇氣，所以他也不想打破這種愉快的氣氛，不打算告訴男孩說薩姆其實也和大蟒蛇費力克斯一樣，是不會傷人的。

他把兩人推進轉運艙裡說：

「你們倆動作最好快一點，除非麗拉想把布朗介紹給她的父母。」

布朗又套上了他的牛仔褲、襯衫、夾克，穿上溜冰鞋，又像個二十世紀的小男孩了。在走進太空船之前，他猶豫了一下，轉向麗拉，兩眼隱隱約約閃著淚光。

他聲音哽咽地說道：

「天下沒有不散的宴席，但是我會永遠記得妳。」

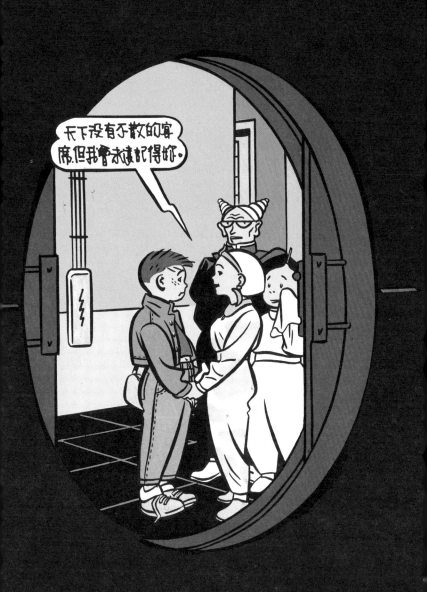

麗拉說：

「還不止這樣呢！我也會成為歷史學家，等我也能夠做時光旅行時，我一定會去找你。我們在十年後的巴黎，2004年4月10日，特羅卡德羅廣場上再見。不要忘了我喔！」

時光機啓動了，布朗被送了回去，但他永遠也不會忘記他曾經被外星人綁架，並和外星人成為好朋友的事。他期待十年後和麗拉再度重逢的日子！

C01 🎺 🐎

深夜的恐嚇

謀殺巨星的兇手

著名的歌星塔馬拉在登台演唱之前,收到了一封恐嚇信;弗雷德到離那兒不遠的地方去看晚場電影:一部恐怖片……他和塔馬拉意外地碰面。

一個神祕的影子正跟蹤他們。弗雷德這個孤僻的少年雖然度過一個恐怖的夜晚,卻獲得了真摯的友誼。

C02 🐎

老爺車智鬥歹徒

無線電擒賊記

老爺車是個長途卡車司機,他最鍾愛女兒貝兒和舊卡車老薩姆。為了支付貝兒的學費和維持生計,老爺車承諾運輸一批祕密的貨物。

貨物非常神祕,報酬也很豐厚,看起來其中一定大有名堂。

壞人們聞訊追蹤而至,老爺車陷入了危急之中……

C03 🎬 🎺

心心相印

同心建家園

阿嘉特的父親對職業產生厭倦,決定去巴西生活,在那裡從事養雞業。阿嘉特很傷感,因為她將要離開她的外婆、表姊……。

世上的事情變化無常,當抵達里約熱內盧當天夜裡,阿嘉特就碰見曼努埃爾。他們真摯的友誼從這時開始。當然,還有許許多多意想不到的事件。

親愛的家長和小朋友：

　　非常感謝您對「口袋文學」的支持，現在，您只要填妥下列問卷寄回，就可以得到一份精美的60本「口袋文學」故事簡介！

文庫出版事業股份有限公司　謹誌

家　　長	姓名：	性別：	生日： 年 月 日
兒　　童	姓名：	性別：	生日： 年 月 日
	姓名：	性別	生日： 年 月 日
地　　址			
電　　話	宅：	公：	

你知道 🐌 代表這是那一類別的書嗎？

□動物　　□生活　　□愛情　　□科幻　　□趣味　　□童話

□友誼　　□神祕恐怖　　□冒險

請推薦二位親朋好友，他們也可以得到一份精美的故事簡介：

姓名：＿＿＿＿＿＿＿＿＿＿　性別：＿＿＿　電話：＿＿＿＿＿＿

地址：＿＿＿＿＿＿＿＿＿＿＿＿＿＿＿＿＿＿＿＿＿＿＿＿＿＿＿

姓名：＿＿＿＿＿＿＿＿＿＿　性別：＿＿＿　電話：＿＿＿＿＿＿

地址：＿＿＿＿＿＿＿＿＿＿＿＿＿＿＿＿＿＿＿＿＿＿＿＿＿＿＿

建　　議	

發 行 人：許鐘榮
策　　劃：陸以愷
美術顧問：陳來奇
法律顧問：李永然
總 編 輯：許麗雯
審　　訂：林眞美
美術編輯：周木助・涂世坤

編　　輯：高靜玉・楊錦治・陳湘玲
　　　　　楊文玄・樸慧芳・唐祖貽
　　　　　吳世昌・魯仲連・黃中憲
行銷企劃：吳惠貞・吳京霖
行銷執行：王貞福・楊恭勤・廖欽源
出版發行：文庫出版事業股份有限公司
編輯地址：台北縣新店市民權路130巷14號4樓

印　　製：偉勵彩色印刷股份有限公司
行政院新聞局出版事業登記證局版臺業字第4870號
一九九五年十月十五日初版
服務電話：(02)2183246
郵撥帳號：16027923

定　價：一五○元

2 3 1 2 0

新店市民權路130巷14號4F

文庫出版事業股份有限公司　收